《熨斗目》

NOSHIME
Stripe, lattice and Ikat in Edo Period

のしめ

江戸時代の縞・格子・絣事典

吉岡幸雄

紫紅社文庫

# のしめ 《熨斗目》——江戸時代の縞、格子、絣

「熨斗目」とは、武家及び能、狂言の装束の一種で、主として室町時代の終り頃より絣の技術を応用して織られたものである。

江戸時代に至って幕藩体制のもとでの武士のいわば礼装となって、熨斗目を小袖として大紋、素襖、裃の下に着用し、下には袴を着ける形で用いられた。これを特に「武家熨斗目」と呼び、上下が無地、中央が絣の〆切りの技法によって段替りに構成され、その中央に縞、格子、絣などの幾何学的な文様を織り込んだものである。平織の組織であり、文様もどちらかといえば単純なものながら、その色彩の美しさは比類なく、絣の絹織物の究極の美といっていいほどに魅力的な衣裳で、イギリスのタータンチェックと並ぶ東西の双璧の美である。

本書は、江戸時代武家の式服として用いられた「武家熨斗目装束」の、胸から腰にかけての段替りの部分の絣、縞、格子の文様を、江戸時代後期に京都西陣の織屋あるいは問屋などで見本帳として使われていたものから九四八点を選んで収録したもので、江戸時代の色彩美を集大成したカラー配色事典といえようか。

# のしめ

## 目次 江戸時代の縞・格子・絣事典

- ▼のしめ《熨斗目》―江戸時代の縞、格子、絣 …… 3
- ▼熨斗目衣裳 …… 5
- ▼熨斗目見本帖 …… 8
- ▼縞 …… 9
- ▼格子 …… 63
- ▼絣 …… 163
- ▼絹絣の美―武家熨斗目装束について …… 231

腰替り格子文様熨斗目武家衣裳

腰替り絣文様熨斗目武家衣裳

腰替り絣文様熨斗目能装束　厳島神社蔵

熨斗目腰明見本帳　京都国立博物館蔵

1

2

3

4

11　縞

5

6

7

8

縞

9

10

11

12

縞

13

14

16

17 ▸ 縞

17

18

19 縞

25

26

27

28

21　縞

29

30

25 縞

49

50

57

58

59

60

61

62

縞

63

64

65

96

97

99 98

101 100

103 102

37 縞

104

105

106

38

107

108

39　縞

109

110

111

112

113

41　縞

114

115

縞

118

119

120

121

45　縞

122

123

47　縞

130

131

132

133

134

135

49 縞

136

137

138

51　　縞

142

143

144

145

146

53 縞

148 147

150 149

152 151

54

154　153

156　155

158　157

55　縞

159

160

161

162

163

57　縞

165 164

167 166

169 168

58

171　170

173　172

175　174

59　縞

177 176

179 178

181 180

183  182

185  184

187  186

61 縞

189  188

191  190

193  192

格子

194

195

196

197

格子

198

199

200

201

格子

202

203

格子

207  206

209  208

211  210

70

213 212

215 214

217 216

71 ▶ 格子

219 218

221 220

223 222

224

225

73 　格子

226

227

229 228

231 230

233 232

75 格子

234

235

237 236

239 238

241 240

77 格子

243 242

245 244

247 246

249 248

251 250

253 252

79 格子

254

255

256

257

格子

259 258

261 260

263 262

265 264

267 266

269 268

83 ▶ 格子

270

271

273 272

275 274

277 276

85 格子

279 278

281 280

283 282

86

285  284

287  286

289  288

87 格子

291 290

293 292

295 294

88

297 296

299 298

301 300

89　格子

303  302

305  304

307  306

309  308

311  310

313  312

91 　格子

315 314

317 316

319 318

321  320

323  322

325  324

93 格子

327  326

329  328

331  330

333 332

335 334

337 336

95 格子

338

339

340

341

97 　格子

343 342

345 344

347 346

98

格子

351 350

353 352

355 354

100

格子

358

359

360

361

格子

363 362

365 364

367 366

369 368

371 370

373 372

105 格子

374

375

377 376

379 378

381 380

107 格子

383  382

385  384

387  386

108

389  388

391  390

393  392

109 格子

394

395

110

396

397

111　格子

399  398

401  400

403  402

405 404

407 406

409 408

113 格子

411 410

413 412

415 414

114

417　416

419　418

421　420

115　格子

423 422

425 424

427 426

429  428

431  430

433  432

117 格子

435 434

437 436

439 438

118

441  440

443  442

445  444

119　格子

447 446

449 448

451 450

453  452

455  454

457  456

121　格子

458

459

460

461

123　格子

463 462

465 464

467 466

124

469    468

471    470

473    472

125 ▶ 格子

475 474

477 476

479 478

481　480

483　482

485　484

127　格子

487  486

489  488

491  490

493 492

495 494

497 496

129 　格子

499 498

501 500

503 502

505  504

507  506

509  508

131 　格子

511 510

513 512

515 514

132

517　516

519　518

521　520

133　格子

523 522

525 524

527 526

529　528

531　530

533　532

135　格子

535 534

537 536

539 538

540

541

格子

543 542

545 544

547 546

138

548

549

格子

551 550

553 552

555 554

141 ▸ 格子

562

563

565 564

567 566

569 568

143 格子

571 570

573 572

575 574

144

577 576

579 578

581 580

145 格子

583 582

585 584

587 586

146

格子

591 590

593 592

595 594

148

597  596

599  598

601  600

149  格子

602

603

605 604

607 606

609 608

151 格子

611 610

613 612

615 614

152

617 616

619 618

621 620

153 格子

622

623

624

625

格子

627 626

629 628

631 630

633  632

635  634

637  636

157  格子

639 638

641 640

643 642

645 644

647 646

649 648

159 　格子

651 650

653 652

655 654

160

657　656

659　658

661　660

161　格子

662

663

664

絣

665

666

164

667

668

絣

669

670

672  671

674  673

676  675

167 絣

678 677

680 679

682 681

168

684 683

686 685

688 687

169 絣

689

690

691

692

171 絣

693

694

696  695

698  697

700  699

173 絣

702　701

704　703

706　705

174

707

708

709

絣

711 710

713 712

715 714

176

717 716

719 718

721 720

177 絣

722

723

724

726　725

728　727

730　729

179　絣

731

732

733

734

181 絣

735

736

738  737

740  739

742  741

183　絣

744 743

746 745

748 747

184

750 749

752 751

754 753

185 絣

756 755

758 757

760 759

186

761

762

763

187 　絣

765 764

767 766

769 768

188

771  770

773  772

775  774

189　絣

777 776

779 778

781 780

190

783  782

785  784

787  786

191 絣

789 788

791 790

793 792

192

|     |     |
| --- | --- |
| 795 | 794 |
| 797 | 796 |
| 799 | 798 |

193 ▶ 絣

801 800

803 802

805 804

807 806

809 808

811 810

195　絣

812

813

815 814

817 816

819 818

197 絣

820

821

822

823

824

825

199　　絣

826

827

828

829

830

831

201 絣

833 832

835 834

837 836

202

838

839

絣

840

841

842

843

844

絣

845

846

847

848

849

850

207 絣

852 851

854 853

855

208

856

857

絣

859 858

861 860

863 862

210

865 864

867 866

869 868

211 絣

870

871

872

873

874

213 ▶ 絣

875

876

877

878

215 絣

880  879

882  881

884  883

886　885

888　887

890　889

217 絣

892  891

894  893

896  895

898 897

900 899

902 901

219 絣

904 903

906 905

908 907

220

910  909

912  911

914  913

221 絣

916 915

918 917

920 919

222

絣

923

924

224

925

926

225 絣

927

928

930 929

932 931

934 933

227 絣

936 935

938 937

940 939

228

942　941

944　943

946　945

229　絣

947

948

230

# 絹絣の美 ▼ 武家熨斗目装束について

吉岡　幸雄

1 酒田の豪商本間四郎三郎光丘像

# 絹絣の美──武家熨斗目装束について

吉岡　幸雄

## 一、はじめに

「熨斗目」とは、武家及び能・狂言の装束の一種で、主として絣の技術を応用して織られたものである。江戸時代には武士のいわば礼装となって、熨斗目を小袖として大紋、素襖、裃の下に着用し、下には袴を着ける形で用いられた（図1参照）。これを特に「武家熨斗目」と呼び、上下が無地、中央が絣の〆切りの技法によって段替り（「腰明け」）または「腰替り」と呼ぶ）になってそこに縞、格子、絣などの幾何学的な文様を織り込んだものである。単純な平織の組織であり、文様もどちらかといえば単純なものながら、絣の絹織物の究極の美と言っていいほど魅力的な衣装である。

本書は江戸時代、武家の式服として用いられた「武家熨斗目装束」の、胸から腰にかけての段替りの部分の絣、縞、格子の文様を、江戸時代後期に京都西

陣の織屋あるいは問屋などで見本帳（天保年間）として使われていたものから収録したものである。

ここで熨斗目装束について記すにあたっては、まず絣技法の変遷をみることとする。

絣とは、糸染をするとき、白く残したい部分を括って防染し、染まる所とそうでない個所をつくって文様を表す技法で、組織は平織だが、数種類の色糸を使い分けることによって多彩な文様を表すことが可能なもので、世界のいたるところで発達したなじみ深い織物の一つである。

絣は古代より、中国と並んで染織の技法がよく発達してきたインドで考え出されたとされている。インド西部にある石窟寺院アジャンタの壁画には矢絣のスカートを着た貴婦人の姿が描かれ、これが五世紀から八世紀にかけての作とされており、絣の最も古い資料となっている。

インドで発明された絣は、やがて世界各地に伝播する。シルクロードの担い

234

2 経緯絣（パトラ）サリー　絹　インド・グジャラート州

3 経緯絣腰巻　木綿　インドネシア・スンバ島

4 経絣 木綿 イエメン発掘 13世紀

5 経絣肩掛 木綿 ペルー

手の一人であるトルキスタン系の人々、ペルシャそしてイスラムの西漸に伴って地中海からヨーロッパへ、タイ、インドネシア、フィリピンなど東南アジアの国へと（図2〜4参照）。だが、南アメリカ大陸、アンデス山系に栄えたプレ・インカ文明では、ティアワナコ期あるいはチムー期の十世紀前後のものとされる絣布が発掘され、今もペルー共和国北部では原住民によって絣（図5参照）が織られているが、これらは北半球との相関関係があるとみるより、むしろ自然発生と考えたほうが妥当かと思われる。また、北半球の中でも、簡単な絣などは自然発生したものもいくつかはあると考えられる。

二、日本における絣の萌芽

　世界に広く分布する絣織物の中で、現在まで伝えられる最も古い遺品は、ほかならぬ日本にある。奈良斑鳩・法隆寺に収められる太子間道（図6・7）がそれである。八世紀の初め、飛鳥時代に日本にもたらされたもので、焼失した同寺金堂障壁画の菩薩像にそれをまとった姿が描かれているなど、年代、伝世

6 赤地広東裂　重文　7世紀後半
東京国立博物館蔵

7 深茶地広東裂　7世紀後半〜8世紀前半
東京国立博物館蔵

が極めて明らかなことなど世界的にも貴重な染織資料といえる。ただ、この裂が当時の日本で製織されたものではなく舶載品であることは明らかで、同じく法隆寺に伝えられる蜀江錦が、同種のものが敦煌よりオーレル・スタインなどによって発掘され、また近年の中国本土の発掘品のなかにもみられるところからその出自が確定されているのに対し、これがどこで生産されたかについては、かねてより様々な論議がなされている。

広東錦、つまり中国の南の地域の名称を拠りどころとする説、絣の源流とされるインド説、あるいはインドネシア説などがある。

ここで筆者の見解を述べることを許してもらえば、中国の西域、遊牧民のトルキスタン系の人々、例えば現在の新疆ウイグル地区の産ではないかと考えている。その理由として、（1）現在東京国立博物館法隆寺館に収蔵されるいわゆる太子間道のなかで、深茶地広東裂（図7）と称しているものと極めて類似した絣を、現在も新疆ウイグル地区に住む東トルキスタン系の人々が制作しており、その絣織は長い歴史を持ち、かつ民族服ともなっていること。（2）法

隆寺の蜀江錦や、やや時代は下るが、正倉院に遺る膨大な数の染織品のほとん
どが、中国及びその周辺のものか、あるいは日本へ帰化した技術集団による
ものと考えられること。（3）遣隋使の派遣など当時の政治的、文化的交流が中
国及び朝鮮半島を中心としてなされているという歴史の流れの基本を見逃して
はならない点、などと考えている。

こうした産地の論議はともあれ、飛鳥時代にこのようにして日本にもたらさ
れた太子間道すなわち絹の絣は、今日まで伝えられる正倉院の十七万点にも及
ぶ裂中には一点たりとも発見されず（一部明治の頃に法隆寺裂と混じった形跡
はあるが）、むしろ錦、綾などの紋織が主流となっており、これはかなり後の
時代まで続くことになる。

平安から中世にかけての染織については、物語や詩歌及び源氏物語絵巻など
絵画資料によって、往時の王朝の女人達の美しい衣裳へのあこがれと、和様の
細やかな色彩感などを知ることが出来るが、この時期につくられた染織品で、
今日まで伝えられるものがほとんどないといってよく、日本の染織史における

実物資料の空白期ともいえる時代であるため、日本の絣の発展についても詳述するすべをもちえない。ただ、京都・聖護院に伝えられる経巻紐残闕（図8）、前田育徳会収蔵の藤菱文様唐組平緒（図9）などはいずれも平安時代の遺品で、

8 経巻紐残闕（平組） 平安時代 京都・聖護院蔵

9 藤菱文様唐組平緒 平安時代 東京・前田育徳会蔵

これらには明らかに糸を共に括って染め分け、組紐にしたあとがうかがえ、日本における絣技術のまさに黎明期の作品ともいえるものである。が、本格的な絣の出現は室町時代までまたねばならない。

## 三、京都における染織の発達と熨斗目

京都は八世紀末の平安京の造営より、途中幾たびかの戦乱に巻き込まれながらも、長く日本の政治経済の中心としての都市の機能を保ち続けた都市で、その長い年月にわたって構築された文化の、例えば染織の部門をとってみても、その技術、文様の発展には、日本各地はもとより諸外国よりもたらされる染織の数々による刺激が大いにあったことであろう。

中国において発達した絹織物は、宋、元といった時代には金襴、緞子などまた新たな展開がなされ、より装飾的な華やかなものが生産されていた。鎌倉から室町にかけて日本へは、勘合船などによってこうした中国の絹織物が次々ともたらされ、公家、武家、茶人などの関心を大いに誘い、折りからの茶道の発

達に伴っていわゆる名物裂と称され、珍重されていた。このように中国からもたらされた高級な裂の数々は、平安京の宮廷工房より発達してきた京都の染織に携わる人々を大いに啓発した。応仁の乱によって、一時地方に分散していた職人たちも次々にもどり、西陣という染織の街の確立となった。戦国時代から安土、桃山にかけての新勢力の入洛に伴い、京都西陣を中心とした染織工芸は飛躍的な発展をとげるようになる。

山形県米沢市の上杉神社には武将上杉謙信が所用したとされる装束がいくつか伝えられているが、その中の一点、紫白腰替り小袖（図10）は絣の技術が十分に発揮された一領である。綾織と併用で地は竹と雀の丸文が浮織され、上下は紫草の根で染められた濃紫、中央は絣で防染された白という大胆な構図がとられたものである。

また京都において長い歴史を誇る祇園祭の三十余りの山鉾町のうちの「芦刈山」（図11）には、御神体人形の装束として、豊臣秀吉が寄進した段片身替りの小袖（図11）が伝えられている。これも経、緯六枚の綾地で蝶と牡丹文様を表し、

10 紫白腰替り竹雀丸文様綾小袖
   重文　室町時代
   山形・上杉神社蔵

11 段片身替り蝶牡丹文様綾小袖
   重文　室町時代
   京都・芦刈山保存会蔵

上下に絣の技法で経糸を〆切り、染め分けしている。

いずれも戦国時代から桃山時代にかけての武将が着用した小袖に絣の技法が用いられ、その一点一点の見事さをみても、日本における本格的な技法が京都西陣において熟成していたことを示す優品である。

また、信長、秀吉、家康といった戦国武将が登場し、大きな権力を手中に納めたのは、日本国内の流れとともに、ヨーロッパにおける大航海時代の幕開けが、はるか遠い東の国へも及んだことも大きな要因であった。イスパニア、ポルトガル人の渡来と、後のイギリス、オランダを加えたインド、東南アジアの中継貿易とによる、南蛮・紅毛文化の将来は日本の染織史にも新たな、しかも大きな衝撃を与えた。ヨーロッパのビロード、ラシャ、インドのモール、キャピタン、唐棧、更紗など、中国をはじめ諸外国の目を見張るような染織品が怒涛のように押し寄せ、そうしたカルチャーショックをうけながら、京都西陣を中心に、日本における染織の生産も色彩、文様、技術など頂点にまで達していった。前述の小袖や桃山、江戸初期にみられる絢爛豪華な能装束などにみるよった。

12 段片身替り格子菊桐文様唐織　重文　桃山時代
　　岡山・林原美術館蔵

うに、絣の技法も綾などと併用され、まさに完熟期を迎えたといえよう。

やがて、こうした綾織、唐織など紋織物と併用された絣の技術が単独で用いられるようになり、能装束の主に男役の着付けに併用される、いわゆる熨斗目が登場する。将軍、大名などの擁護のもとに盛んに能楽が演じられ、徳川美術館に収蔵される同家伝来、白納戸紺格子に茶花色横縞熨斗目、花色紅萌黄段熨斗目などの代表的な遺品をはじめ、備前池田家（図12参照）、厳島神社（7頁参照）、豊橋魚町能楽会など、そのような能楽の折りに用いられた江戸時代の能装束の優品を今に伝えるコレクションには、きまって能、狂言の熨斗目装束が含まれている。

こうした芸能装束の熨斗目と、前述の謙信、芦刈山の小袖などの武家装束が基礎となって、江戸の中期頃に武家用の熨斗目装束が完成していったと考えられる。

加えて、日本には絣のもう一つの道と言うべきものがある。日本の南の太平洋に浮かぶ琉球列島がそれで、沖縄の人々は十三、四世紀よりその地理的条件を生かして遠方へ航海をしていた。福建を中心とする南中国、タイ、インドネ

シア、フィリピンという航跡は、偏西風にのって、最も自然なものであった。こうした南洋貿易がもたらすものは、単なる物産の交流に加えて、様々な文化の交流をもはたし、この中に、インドより伝来したタイ、インドネシア、フィリピンなどの絣の技法もあったと思われる。こうして沖縄では日本のどの地域よりも早く、しかも独自に絣の技術が開花し、琉球王朝尚家の保護奨励と相まって、かなりの発展をみたのである（図13・14参照）。

この沖縄の絣が日本の本土の九州、北陸、越後、山陰、大和など各地に伝えられ、これら諸藩の産物としてその地で特徴的なものを生み出し、絣の名産地となっていった。

京都国立博物館に収蔵される熨斗目腰明見本帳のなかには、夏用の越後上布の熨斗目の見本帳が数冊あり、京都と越後など、かなりの交流があったことが知られるように、京都には前述のような地方の産物も当然のことながら運ばれ、都における生産技術のデザインのヒントになったのであろう。

武家の熨斗目として現存する最も古い典型的な遺品は、八代将軍徳川吉宗所

13 桐板地格子絣衣裳
　　18〜19世紀
　　東京・日本民芸館蔵

14 御絵図　18〜19世紀　沖縄県立博物館蔵

絹絣の美──武家熨斗目装束について

用のものとされており、十八世紀中葉より十九世紀初めにかけて、武家熨斗目の美しさ、つまり単純な文様でありながら色彩が鮮やかで、その組み合わせの見事さは、伝統、日本各地よりの影響、外国からの将来品に対する驚嘆などが渾然一体となって、京都という都でつちかわれた洗練さそのものが集約して表されているといってよいであろう。

儒教の精神にのっとった、質実剛健ともいうべき武士の生活のなかで、儀礼の場の式服として着用された熨斗目の、裄の脇からわずかに見える絣や格子、縞文様の色目には、江戸期の洒落た感覚がうかがえて興味深い。

## 四、熨斗目の美しさと素材、技術

熨斗目の装束をみるたびに、誰もが感心させられるのは、絣と縞、格子といった平織の簡単な技法であるのに、眼を奪われるような美しさがあることである。絹糸のつややかさ、〆切り絣による段替りの大胆な文様、そして色彩は澄んで鮮やか、まさに洗練された美の結晶といっても決して誇張した表現ではないで

段熨斗目の美しさの秘密といったものをこの章では、西陣において長年、絹絣の仕事に携わっておられる岡田晋一氏の話を中心に記してみたい。

　まず何よりも、絹織物の基本は絹そのもののよさであろう。蚕の品種、餌として与える桑の葉の善し悪し——昔の織物の名人といわれた人は、旅をしてよい桑の木を見つけると、その近くで出来た絹糸を買って帰ったとさえいわれる。さらに飼育の仕方、座繰りの丁寧さ、セリシン（絹膠）を除くための練りまで、よい絹糸にするには複雑な工程を数多く経る。熨斗目の江戸時代の遺品をみて、岡田氏は次の点を指摘された。

　「まず経糸。極めて細い糸が使われている。現代の絹一本の単位は21中（中＝デニール、1デニールは9,000mが1gの糸）であるが、かつては14中が基準であった。その上柔らかな質のよい糸を使い、撚りがほとんどかかっていないといってよいほど甘くしてあり、これを二、三本引きそろえて、粗く間隔をおいて整経してあるため、緯が経より立っている。したがって段替りの所

に絣のズレが余り目立たない。現在ではこういう細い糸がない、かつては壺のりといって一本ずつ糸にのりをつける職人がいたが、今の西陣にはそうした技術者が存在していない、またこのように経糸が細く撚りが甘くては、現在の機では織れないであろう。さらに今日までの研究者が書いた熨斗目に関する文を読むと、経糸は生絹が使われたとあるが、確かに見た眼にはそのようにも見えるが、生のままでは染料がよく染まらず、一回染めであればまだしも、二、三回の染めには耐えられないだろう。少なくとも三分くらいは練りをして少しセシリンを落とさないと、ムラなく染まらない、もし高温にして染める必要のある染料を使う場合、糸同士がくっついてしまう。経糸の整経について付け加えるなら、現代の羽二重では四千八百本約500gを使うが、おそらくこの遺品はその半分くらいであろう。熨斗目の緯は太いものを使い、密にしてあり、現代のものとは逆の方法で織っている。織りは畦織りだが、こうした経、緯の差を付けることによって微妙な美しさをかもし出している。絣の技術は現代の技術からすればそうむずかしいものではなく、むしろ時折稚拙さもみられる。

経糸
0.2㎜
↓

間0.4㎜

緯糸→
0.4㎜

15 熨斗目装束拡大図（組織図）

このような素晴らしい糸は、現在、農林省の試験場で実験的に行われているくらいで、実用にはならないごくわずかな量であり、この熨斗目装束を再現することは極めて困難である」

岡田氏の言を裏付けるかのように、6頁の図版の衣裳を実際にルーペでみると、図15のようになる。

さらに糸の光沢でも、明るい照明のもとでは糸の一本一本がまさに輝くような感じさえある。

熨斗目装束の美しさの秘密の中には、絹糸の選択、江戸時代の植物染料による染色の技術の高度さ、平織ながら経糸、緯糸の練り、太さなどに、効果的な印象を与えるための十分な配慮が感じられ、現代の染織に携わる人々に大いなる教示を与えてくれるし、単純な文様の中にある現代にも通じる洒落た配色は、鑑賞する人々にもはかり知れない感動を与えてくれるであろう。

▼制作協力…京都国立博物館／西村凱／藤本均／岡田晋一（順不同　敬称略）

254

吉岡幸雄（よしおか さちお）

昭和二十一年、京都市生まれ。生家は江戸期からの染屋。昭和四十六年に早稲田大学第一文学部卒。美術図書出版「紫紅社」設立。

昭和六十三年、生家「染司よしおか」五代目となる。染師福田伝士とともに日本の伝統色の再現に取りくむ。奈良・京都の古社寺の行事に染織関連で参画する。

平成二十一年、京都府文化賞功労賞受賞、同二十二年菊池寛賞受賞、同二十四年NHK放送文化賞受賞。

主な著書は『日本の色辞典』『源氏物語の色辞典』『王朝のかさね色辞典』（以上紫紅社刊）『日本の色を染める』（岩波新書）、『千年の色』（PHP研究所）など多数。

## のしめ《熨斗目》 江戸時代の縞・格子・絣事典

紫紅社文庫

二〇一六年一月一日　第一刷発行

著　者　吉岡幸雄

発行者　勝丸裕哉

発行所　紫紅社

〒六〇五-〇〇八九
京都市東山区古門前通大和大路東入ル元町三六七
電　話　〇七五-五四一-〇二〇六
FAX　〇七五-五四一-〇二〇九
http://www.artbooks-shikosha.com/

印刷製本　ニューカラー写真印刷株式会社

©Sachio Yoshioka Printed in Japan 2016
ISBN978-4-87940-618-7 C0172
定価はカバーに表示してあります。

本書は平成八年二月発行の「京都書院アーツコレクション」『のしめ《熨斗目》江戸時代の縞・格子・絣事典』を新装本とし再販するものです。

表紙・扉デザイン　角田美佐子

■吉岡幸雄の好評「色」シリーズ

## 『日本の色辞典』 定価三三〇〇円(税別)

出版史上に輝く「色彩」の博物誌。日本の伝統色二一九〇色の忠実な再現をすべて天然染料によって古法でおこなった。色標本の決定版。色の名前の由来からその歴史をものがたる。

A5判・上製本・オールカラー三〇四ページ

## 『源氏物語』の色辞典』 定価三三〇〇円(税別)

紫式部による千年の物語は「色」をどのように語ったのか。「源氏物語」五十四帖すべての王朝の彩りを絹布と染和紙で甦らせた吉岡幸雄とよしおか工房の偉業。

A5判・上製本・オールカラー二八〇ページ

## 『王朝のかさね色辞典』 定価三五〇〇円(税別)

襲(かさね)の色目は平安時代を知るために欠くことのできない王朝人の美意識である。たとえば桜の襲といっても二十数種も数えられる。それは現代にも通じる配色の妙を示している。

A5判・上製本・オールカラー三一二ページ

## 『日本の色の十二カ月——古代色の歴史とよしおか工房の仕事』 定価二三〇〇円(税別)

京都でも数少ない古代染めを生業とする著者が、古都の神社や寺院の祭事との係わりの中から日本にあふれている伝統の色を綴った。

A5判・並製本・カラー四八ページ モノクロ二四〇ページ

紫紅社の本